国画基础入门

花卉篇

灌木文化 编

天津出版传媒集团

天津杨柳青画社

图书在版编目（CIP）数据

国画基础入门. 花卉篇 / 灌木文化编. -- 天津 ：
天津杨柳青画社，2024.1
ISBN 978-7-5547-1241-2

Ⅰ. ①国… Ⅱ. ①灌… Ⅲ. ①国画技法－基本知识
Ⅳ. ①J212.1

中国国家版本馆CIP数据核字(2023)第245641号

书　　名	国画基础入门 花卉篇 GUOHUA JICHU RUMEN HUAHUI PIAN		
出版人	刘　岳	印　张	4.25
责任编辑	黄　婷	版　次	2024年1月第1版
特约编辑	魏肖云	印　次	2024年1月第1次印刷
责任校对	郭晶晶	书　号	ISBN 978-7-5547-1241-2
出版发行	天津杨柳青画社	定　价	35.00元
地　　址	天津市河西区佟楼三合里111号	（国画作品因创作时间、环境不同，笔墨存在差异性，故本书视频与图书的画面呈现效果不完全一致。为方便读者更有效率地学习，部分视频作倍速处理。）	
印　　刷	朗翔印刷（天津）有限公司		
开　　本	787毫米×1092毫米　1/16		

目录

第1章　走进国画

1.1　认识写意画 ………………… 2

1.2　常用工具 …………………… 2

1.3　国画基本笔法 ……………… 3

1.4　国画基本墨法 ……………… 4

1.5　国画基本色法 ……………… 5

第2章　花卉绘制步骤

2.1　牵牛花 ……………………… 7

2.2　鸡冠花 ……………………… 9

2.3　向日葵 ……………………… 11

2.4　绣球花 ……………………… 13

2.5　牡丹花 ……………………… 15

2.6　桃花 ………………………… 17

2.7　兰花 ………………………… 19

2.8　菊花 ………………………… 21

2.9　玉兰花 ……………………… 23

2.10　水仙花 …………………… 25

2.11　杜鹃花 …………………… 27

2.12　百合花 …………………… 30

2.13 紫藤花 —————— 33

2.14 玫瑰花 —————— 35

2.15 鸢尾花 —————— 38

2.16 兰花与蝴蝶 —————— 40

2.17 盆中的水仙 —————— 43

2.18 鸡冠花与麻雀 —————— 47

2.19 荷花与蜻蜓 —————— 51

第3章 作品欣赏与实践

3.1 作品赏析 —————— 56

3.2 实践课堂 —————— 61

第1章

走进国画

本章将带领大家了解国画，认识国画的基本工具，熟悉国画的基本技法，为之后的绘制打好基础。

1.1 认识写意画

写意画是将诗、书、画、印融为一体的中国画形式。写意画多画在生宣纸上，纵笔挥洒，墨彩飞扬，较工笔画更能体现所描绘景物的神韵，也更能直接地抒发作者的感情。

1.2 常用工具

学好中国画，以下工具缺一不可。一起来认识一下吧。

毛笔

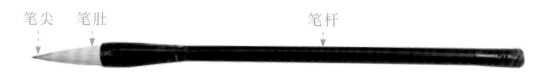

笔尖　笔肚　　　　　　　　　　　　　　笔杆

狼毫笔画出的线条挺直流畅。狼毫笔在写意画中适合画硬物，比如石头、树皮、茎干等。

羊毫笔的笔头比较柔软，吸墨量大，适于表现浑圆厚重的点画，经常用于铺画花叶、花瓣。

墨

瓶装墨方便省时，直接倒出即可使用，非常适合初学者。

颜料

膏状国画颜料，色彩鲜明，性能稳定，便于携带，适合初学者使用。

　　绘制写意画通常用生宣纸，可以把一张纸裁成自己想要的大小。

　　白色的瓷盘或塑料材质的调色盘也是必备的工具，可以用来调色。笔洗是用来盛水的，容量越大，洗笔效果越好。也可以用其他盛水的容器代替。

1.3 国画基本笔法

基本握笔姿势

　　绘制国画的握笔姿势和其他画种略有不同，下面介绍基本的握笔姿势，当然，绘制过程中根据画面需要和运笔的变化，这个姿势也不是完全固定的。

中指勾住笔杆，用第一节指肚紧贴着笔杆，指头向内用力。

食指由外向内压住笔杆。

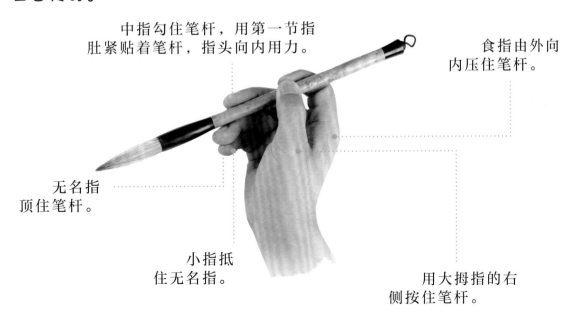

无名指顶住笔杆。

小指抵住无名指。

用大拇指的右侧按住笔杆。

　　除了握笔方法之外，绘制不同线条时的运笔姿势也各不相同，下面就来介绍几种简单的运笔方法供大家学习。

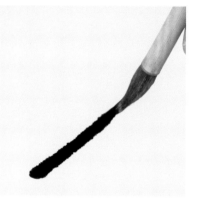

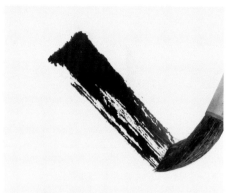

中锋运笔是勾线时经常用到的运笔姿势。绘制时笔管垂直，行笔时笔锋处于墨线中心。

侧锋运笔是使用笔锋的侧边，画出的笔线粗壮，适合绘制大面积的色块。

藏锋运笔的笔锋要藏而不露，藏锋画出的线条沉着含蓄，力透纸背。

露锋时起笔灵活而飘逸，显得挺秀劲健。画竹叶、柳条便是露锋运笔。

1.4 国画基本墨法

水分的控制

绘制前将毛笔的笔头浸泡在水里，将毛笔浸湿。

将毛笔提起，在笔洗边缘刮笔头，至笔头水分饱满不滴落，这时可以蘸墨或者颜色直接绘制，比较容易控制颜色。

笔提起后，水滴欲下，直接放入墨中调和，只适宜进行大面积的涂染，不能用来勾勒轮廓。

墨分五色

国画中常说的"墨分五色"，也就是"焦、浓、重、淡、清"，是指墨和水的调和比例，不同颜色的墨可以用在画面中的不同位置。

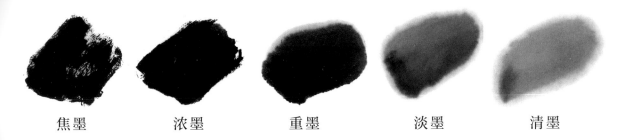

| 焦墨 | 浓墨 | 重墨 | 淡墨 | 清墨 |

1.5 国画基本色法

"色"起到辅助和丰富笔墨的作用，国画常使用的颜料有植物颜料和矿物颜料两种。初学者颜料盒中有常用的颜色即可，其他颜色可以通过常用颜色来调和。

常用的颜色

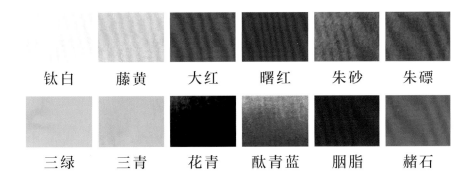

| 钛白 | 藤黄 | 大红 | 曙红 | 朱砂 | 朱磦 |

| 三绿 | 三青 | 花青 | 酞青蓝 | 胭脂 | 赭石 |

常用的混合色

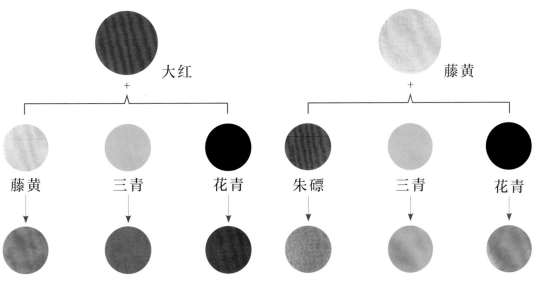

大红 + 藤黄 + 三青 花青

藤黄 三青 花青 朱磦 三青 花青

第 2 章

花卉绘制步骤

花卉姿态优美，色泽鲜艳，常常作为少儿国画绘制的题材。本章选取了一些常入画的花卉，带领大家一起学习国画花卉的简单画法。

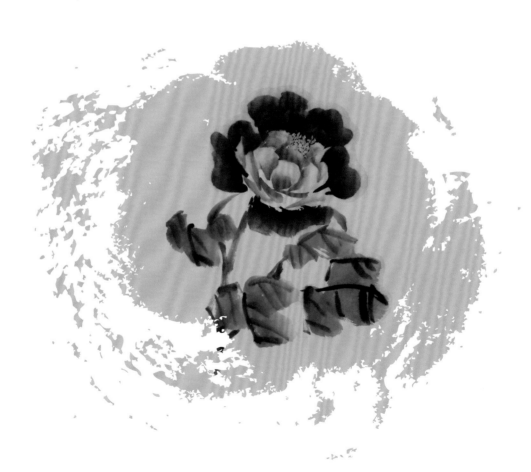

2.1 牵牛花

✻ 所用颜色 ✻

花青　曙红　藤黄　墨

　　牵牛花也叫喇叭花，外形呈漏斗状，是我们日常生活中常见的
小花。花头的颜色也有很多种，本案例绘制的是蓝紫色的喇叭花。

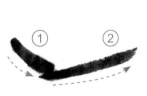

中锋用笔勾勒两片花瓣。

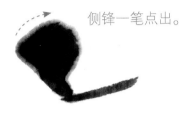

侧锋一笔点出。

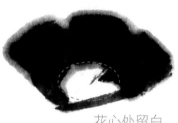

花心处留白。

1　　首先调和花青和曙红，调出紫色，中锋用笔绘制两片花瓣，然后侧锋一
笔点出一个后侧花瓣，完成牵牛花花头的绘制。

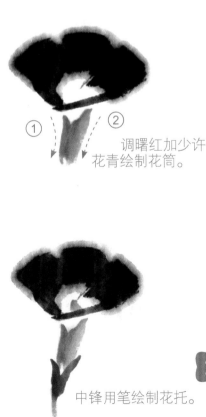

调曙红加少许
花青绘制花筒。

中锋用笔绘制花托。

添加一大一小
两个花苞。

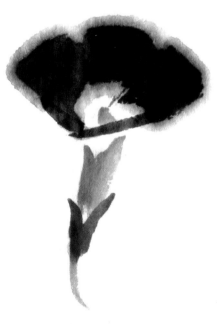

2　　调和曙红加少许花青绘制花筒，之后花青加
藤黄调出绿色绘制花托，再用藤黄点出花心，牵
牛花就画好了。接着在花头的一侧添加两个小的
花苞。

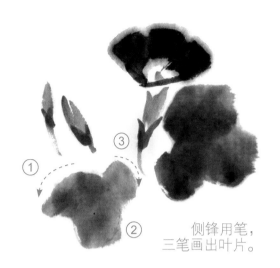

侧锋用笔，
三笔画出叶片。

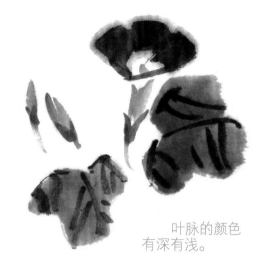

叶脉的颜色
有深有浅。

3 接着用已经调好的绿色绘制牵牛花的叶片，两个叶片的颜色有轻有重。

4 接下来调墨绘制牵牛花的叶脉，叶脉的颜色根据叶片的深浅要进行调整。

最后绘制花茎，把花头和叶子连接起来就完成啦！快来试一试吧！

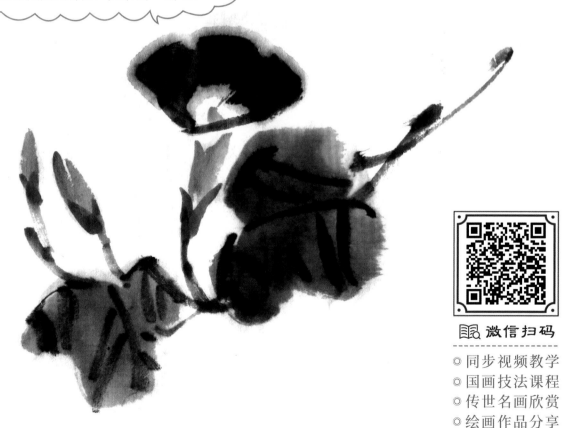

微信扫码

◎ 同步视频教学
◎ 国画技法课程
◎ 传世名画欣赏
◎ 绘画作品分享

2.2鸡冠花

鸡冠花整体呈现扇形，颜色丰富艳丽，叶片自然向下倾斜，根茎粗壮。本案例绘制的是红色的鸡冠花。

✱ 所用颜色 ✱

花青　曙红　藤黄　墨　赭石

侧锋用笔，边缘不必太过整齐。

适当留白保留透气感。

1 用水分较干的笔蘸取曙红，点画鸡冠花的花头，注意笔触的大小、疏密适当变化，绘制花头的大致形状。

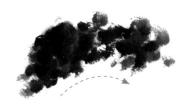

2 曙红加少许花青，点画出鸡冠花的暗面。

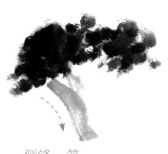

侧锋一笔。

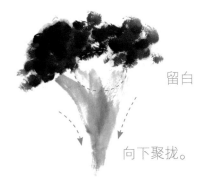

留白

向下聚拢。

3 用水分充足的笔蘸取淡曙红，绘制鸡冠花的花头底部，空隙处适当留白。

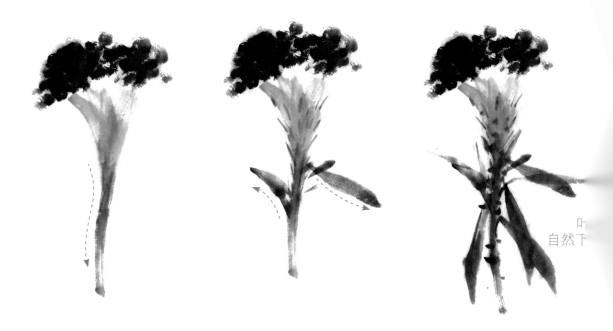

叶
自然下

4 　　蘸取曙红加少许赭石绘制花茎，注意与花头根部的颜色衔接。调和藤黄和花青再加少许赭石绘制叶片，并用曙红加赭石调出的颜色继续勾勒出花上的小刺。

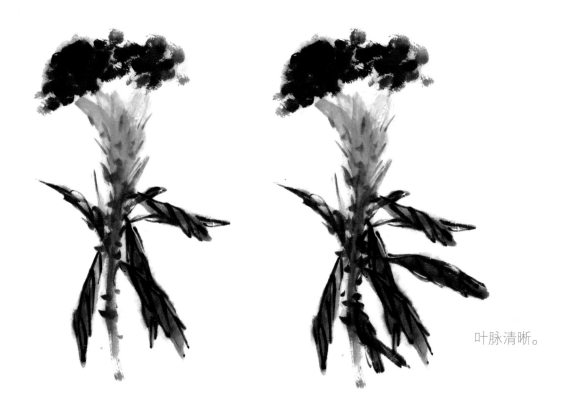

叶脉清晰。

5 　　蘸取浓墨绘制清晰的叶脉，并根据构图适当添画几片叶片平衡画面。

2.3 向日葵

向日葵有大大的花盘，细长茂密的花瓣，花茎较粗，叶片较大。向日葵向阳而生，被赋予了乐观、积极向上的含义。

❋ **所用颜色** ❋

花青　藤黄　墨　赭石

一笔一片花瓣。

向日葵的花瓣细长，颜色饱和度较高，绘制时注意要一笔成型，颜色尽量简单明快。

花瓣有长有短。

1 调和赭石和藤黄绘制花心，并直接蘸取藤黄填充花心颜色。然后用藤黄绘制花瓣，注意花瓣的长短要有变化。

2 将花瓣围绕花心添画完整。蘸取少量赭石绘制花瓣根部和花瓣间相互叠加的地方，增强花朵的层次感。

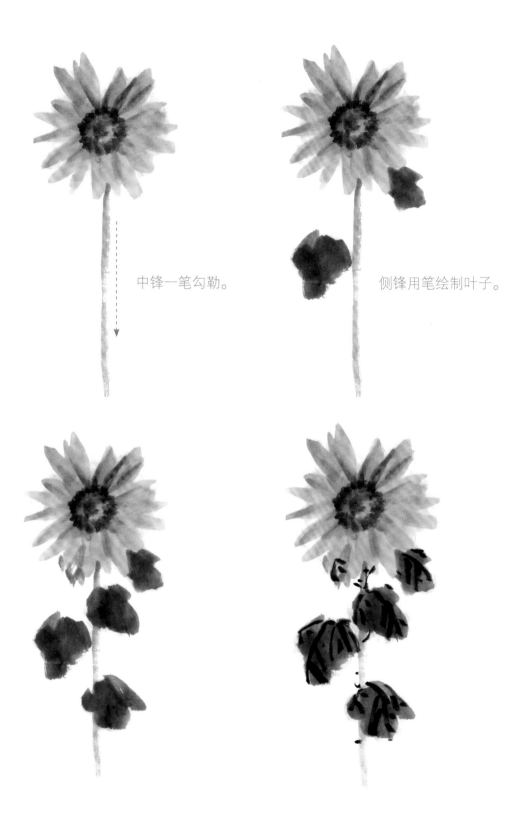

中锋一笔勾勒。

侧锋用笔绘制叶子。

3 调和花青和藤黄，绘制细长的花茎。适当加深颜色，绘制向日葵大片的叶子。最后蘸墨勾勒叶脉。

2.4 绣球花

绣球花呈团状、颜色淡雅、造型独特。
绣球花寓意"圆满"，是幸福美满的象征。

✳ **所用颜色** ✳
花青　曙红　藤黄　墨

小花是四瓣的。

1 　中锋用笔蘸墨，从中心开始逐渐向外绘制绣球圆形的花头。

不要忘记点花心。

边缘颜色自然晕开。

2 　根据构图继续添画另外一个花头，注意两个花头一大一小。加水调曙红点染出绣球花的颜色，边缘自然晕染留白。

13

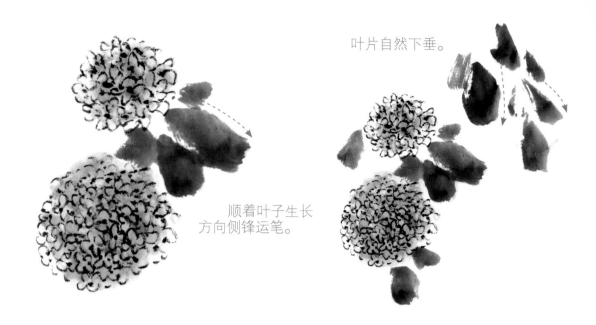

叶片自然下垂。

顺着叶子生长
方向侧锋运笔。

3 　调和花青和藤黄，绘制叶片的形状。继续添加另外一组叶片，注意叶片的形态整体下垂。绘制叶片时留出枝干的位置。

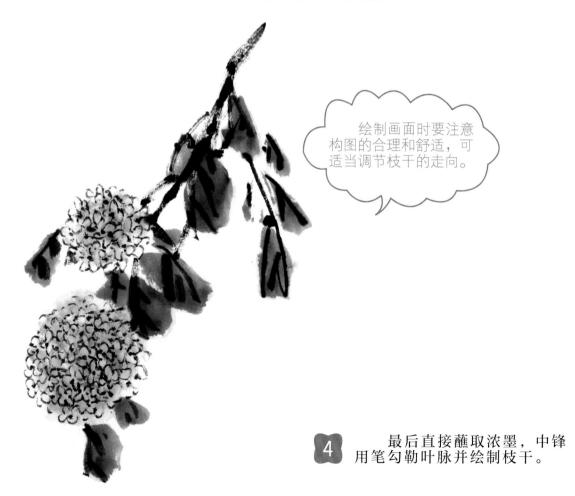

绘制画面时要注意
构图的合理和舒适，可
适当调节枝干的走向。

4 　最后直接蘸取浓墨，中锋
用笔勾勒叶脉并绘制枝干。

2.5 牡丹花

牡丹花头较大、颜色艳丽、大气娇艳、雍容华贵。牡丹花的颜色也有很多种,绘制时要注意花瓣颜色的渐变,以及花蕊颜色的搭配。

✿ 所用颜色 ✿

花青　曙红　藤黄　墨　赭石　钛白　三绿

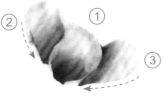

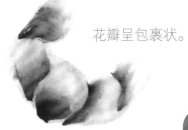

花瓣呈包裹状。

笔尖到笔肚颜色自然渐变。

花瓣向下聚拢。

1 首先调和曙红和钛白,再用笔尖蘸取曙红绘制花瓣。围绕着中间的花心绘制四周包裹的花瓣。

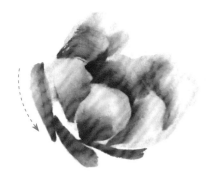

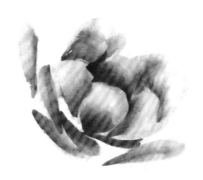

将笔卧倒绘制前侧花瓣。

2 逐层添画花瓣,注意前侧花瓣的透视。加水调和曙红,绘制外层花瓣。

外侧花瓣决定了花头的外形。

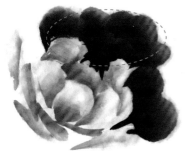

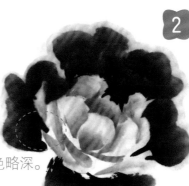

根部颜色略深。

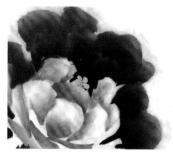

按照花的
姿态和疏密点
画花蕊。

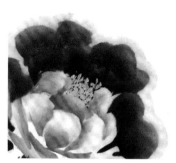

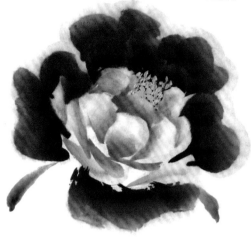

3 　　笔尖蘸取三绿点画花心。调和藤黄和钛白，用细小的笔触点出花蕊。
调和花青和藤黄加少量赭石绘制花头下方的花萼。

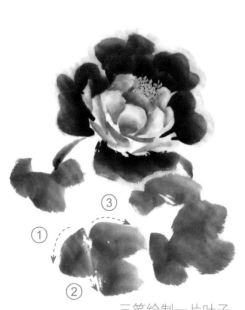

③

①

②

三笔绘制一片叶子。

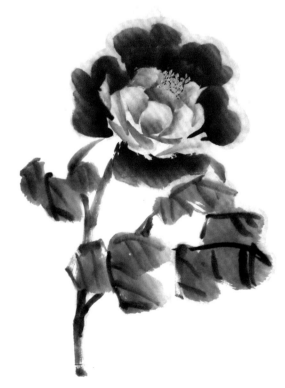

4 　　调和花青和藤黄绘制叶片，注意笔中的水分要充足，颜色匀称。最后调
赭石和墨绘制花枝和叶脉。

2.6 桃花

桃花粉嫩小巧，常常簇生在枝头盛放，叶片通常生长在一簇花的前端或中间，绘制时要注意其特征。

✳ 所用颜色 ✳

花青　曙红　藤黄　墨　赭石　钛白

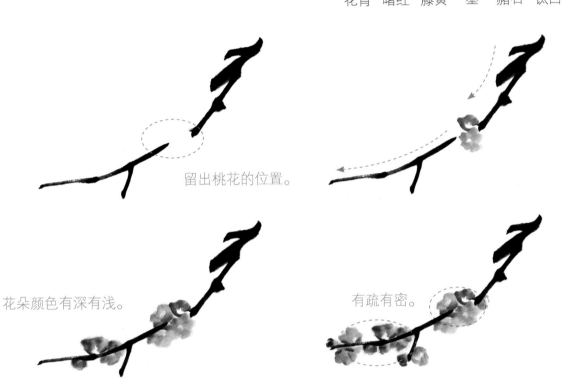

留出桃花的位置。

花朵颜色有深有浅。

有疏有密。

1 首先蘸取浓墨勾勒出枝干，枝干末端较细，绘制时留出桃花的位置。之后调和曙红和钛白，用深浅不一的颜色点染出桃花，留出花蕊位置。

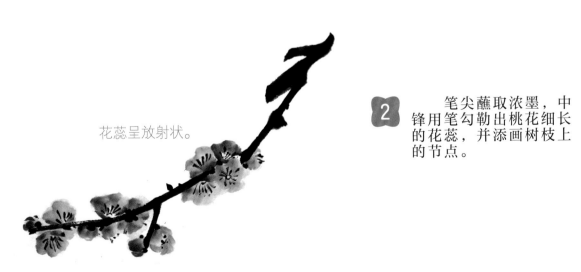

花蕊呈放射状。

2 笔尖蘸取浓墨，中锋用笔勾勒出桃花细长的花蕊，并添画树枝上的节点。

17

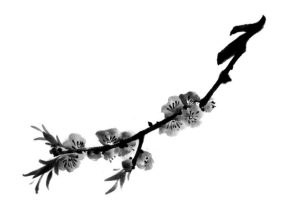

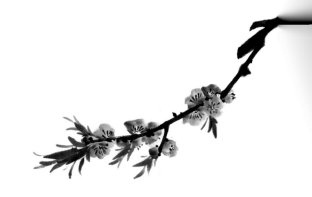

3 调和花青和藤黄加少许赭石，从枝头末端开始绘制桃花细长的叶片。

4 继续在画面中合适的位置添画叶子，注意叶片颜色的深浅，叶片大小也要有变化。

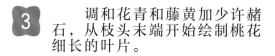

绘制整枝桃花要注意花头的向背、叶片的疏密。

5 最后蘸取墨色勾勒叶子上的叶脉，调整画面细节，完成桃花的绘制。

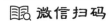
微信扫码

◎ 同步视频教学
◎ 国画技法课程
◎ 传世名画欣赏
◎ 绘画作品分享

2.7 兰花

兰花造型简洁，主要在于叶片姿态的表达，通过翻转、下垂等造型表达出花的特征以及画者自己的情绪。

✴ **所用颜色** ✴

花青　藤黄　　墨　　赭石

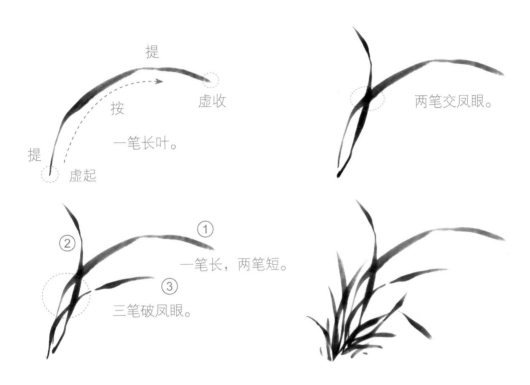

提

按

一笔长叶。

提

虚起

虚收

两笔交凤眼。

②

①

一笔长，两笔短。

③

三笔破凤眼。

1 调和花青和藤黄勾勒兰花细长、扁平的叶片，注意叶片的翻转变化。从画面左下角根部开始绘制，根部的叶片较短。

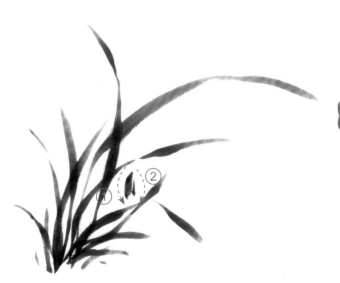

① ②

2 蘸取赭石，在叶片合适的位置添画花头，先用细长的笔触画出花瓣中心的两笔。

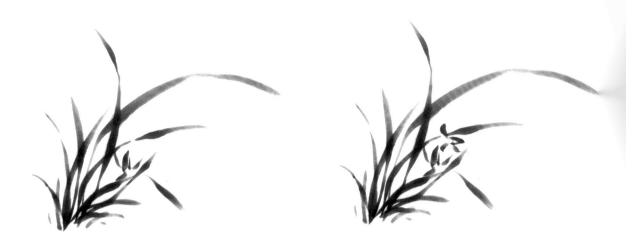

3 继续添画兰花花头，笔触可以随性一些，画出兰花的大致形状即可。

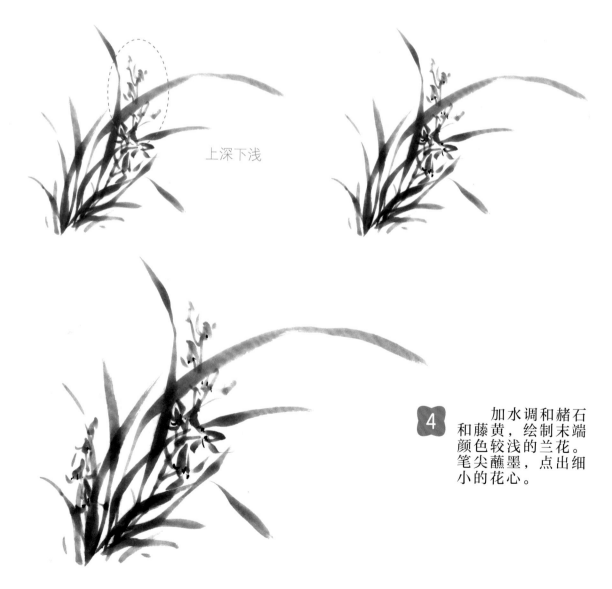

上深下浅

4 加水调和赭石和藤黄，绘制末端颜色较浅的兰花。笔尖蘸墨，点出细小的花心。

2.8 菊花

菊花花瓣小而茂密，颜色以白、黄为主，本案例绘制的是黄色的菊花。菊花象征着高洁的品行，是国画中的常见题材。

✳ **所用颜色** ✳

花青　曙红　藤黄　墨　赭石

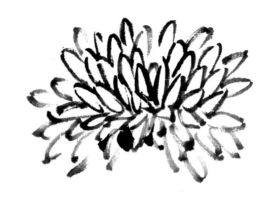

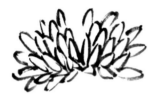

1 蘸取墨从花心开始，向外逐层绘制菊花细长的花瓣。中间部分的花瓣轮廓较深，外层轮廓颜色逐渐变淡。

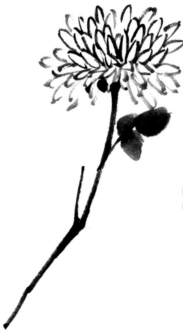

2 直接蘸取浓墨绘制花枝，注意花枝是有节点的。调和花青和藤黄，点画叶片。

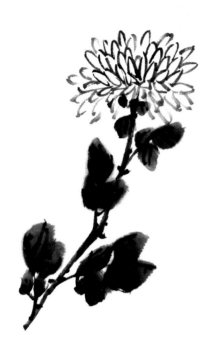

上色时从花头中心开始，逐渐向外晕染。

3 将花叶补充完整，接着用墨勾勒出叶脉。蘸取藤黄，从花心处开始给整个花头上色。

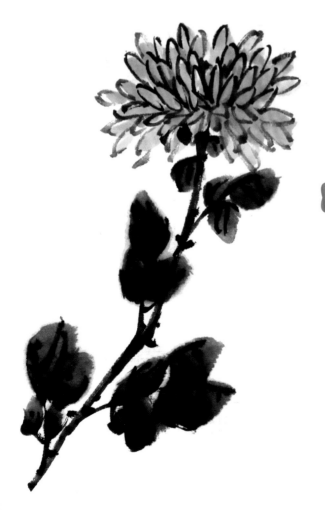

4 将花头的颜色补充完整，并用曙红加少许赭石点画在花心处。

花卉绘制步骤

2.9 玉兰花

本案例绘制的是白色的玉兰，玉兰花开花时花瓣向外扩散，枝干粗糙，树枝上有嫩芽。

✲ 所用颜色 ✲

花青　藤黄　墨　赭石

花卉绘制步骤

 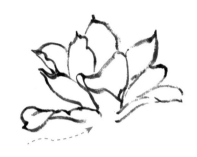

1 首先从中间花瓣开始，逐层向外绘制玉兰花花头，注意玉兰花的花瓣较大，中间聚拢，外层花瓣逐渐扩散。

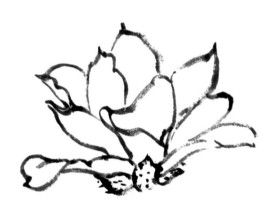 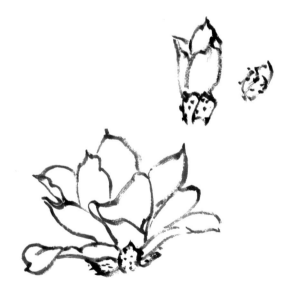

2 勾勒出玉兰花的花萼，顺势添画后面的花苞。

花形舒展，花瓣卷翘。

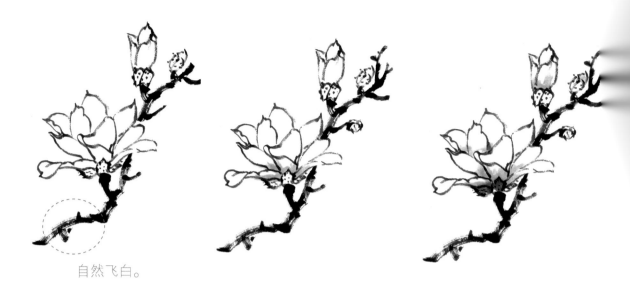

自然飞白。

3 　用较干的笔皴出枝干，中间的空隙自然飞白。加水调和藤黄和少量淡墨给花头、花瓣的根部和花萼上色。用赭石点出花心。

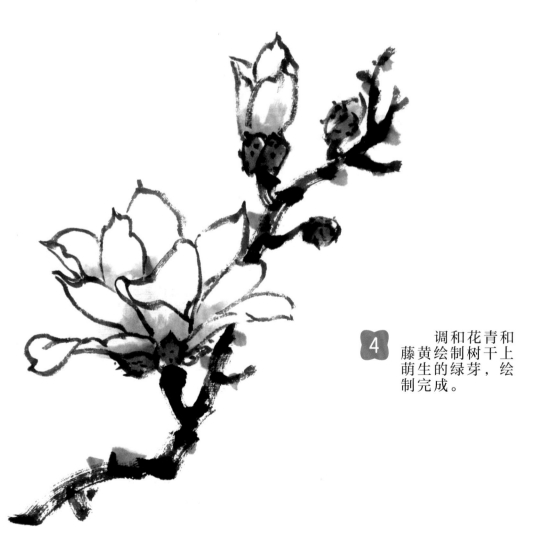

4 　调和花青和藤黄绘制树干上萌生的绿芽，绘制完成。

2.10 水仙花

本案例绘制的水仙花，洁白的花瓣和黄色的花蕊相呼应，叶子碧绿葱翠，象征纯洁的品质。

❋ **所用颜色** ❋

花青　藤黄　墨　赭石

先画出花心。

① ②

画出花茎节点。

 1 首先确定花心位置，围绕花心绘制花瓣，然后点画出花蕊。

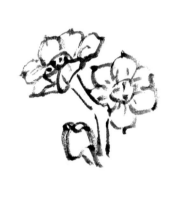

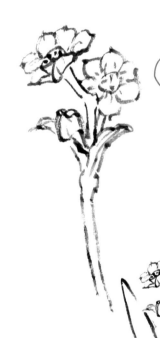

勾勒花茎要注意和花头的穿插关系哦。花头的形态也要有变化。

2 勾勒出水仙的花茎，并继续添画花头和花苞。接着向下一笔成形，勾勒出细长的主茎。

画叶子要注意叶片不要过于均匀。

注意叶片和花茎的穿插关系。

 3 继续蘸墨勾勒出水仙花大片、扁平的叶子，注意叶片的相互遮挡关系和长短变化。

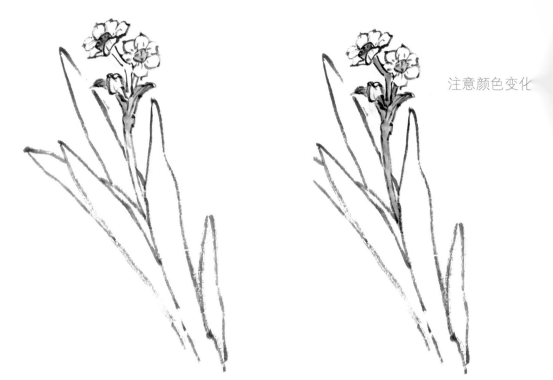

注意颜色变化

4 蘸取藤黄给花心上色，加水调和赭石给萼片上色。调和花青和藤黄给花茎上色。

叶片有冷有暖，色调有深有浅。

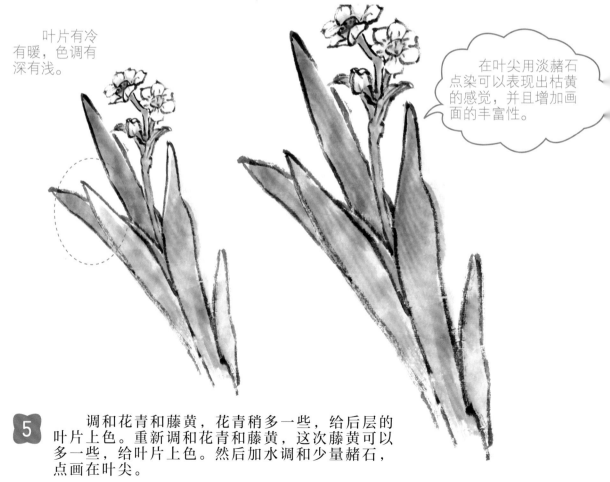

在叶尖用淡赭石点染可以表现出枯黄的感觉，并且增加画面的丰富性。

5 调和花青和藤黄，花青稍多一些，给后层的叶片上色。重新调和花青和藤黄，这次藤黄可以多一些，给叶片上色。然后加水调和少量赭石，点画在叶尖。

2.11 杜鹃花

杜鹃花呈五瓣状、花头较大、颜色鲜艳，花瓣上还有点状纹理，枝干较为粗糙，叶片也较大。

✸ 所用颜色 ✸
花青　曙红　藤黄　墨　赭石

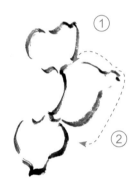

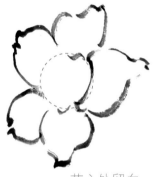

花心处留白。

1 首先围绕花心，绘制杜鹃花的五片花瓣，注意花头的朝向和花瓣近大远小的透视关系。

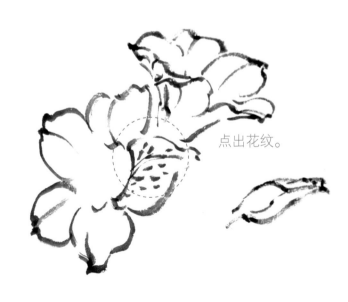

点出花纹。

2 蘸墨点画出杜鹃花花瓣上的纹理，然后继续添画不同朝向的花头和花苞。

27

叶片也要有朝向变化

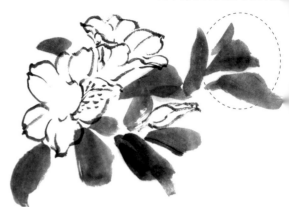

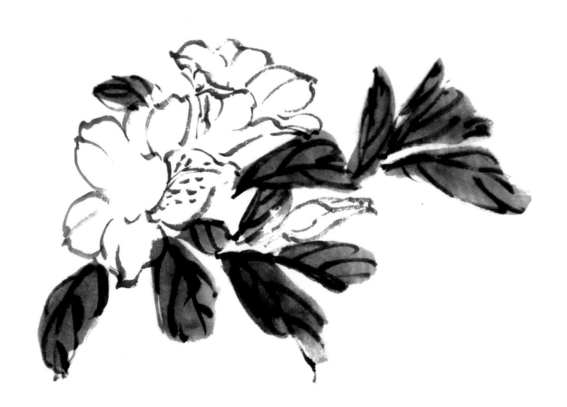

3 　加水调和花青和藤黄，点染出叶片，前面的叶片颜色略浓，后面的叶片稍淡一些。然后蘸墨中锋用笔勾勒出清晰的叶脉。

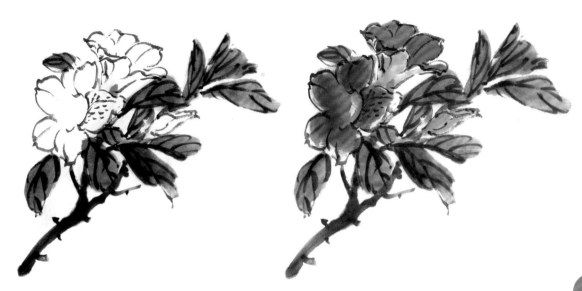

4 蘸取浓墨绘制树枝和上面的凹凸不平的节点。加水调和赭石和藤黄，点画在花朵和叶片的空隙中。

5 调和曙红给花瓣上色。加水调和曙红和藤黄给花托上色。

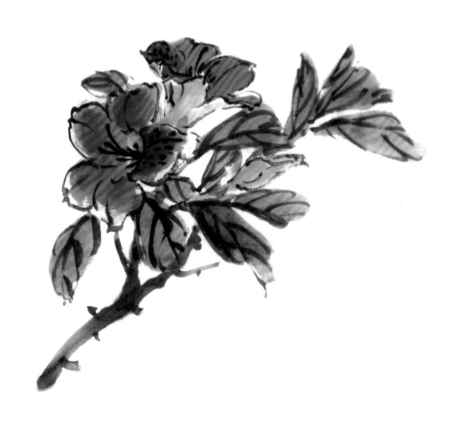

6 最后蘸墨勾勒出卷曲的花蕊和花瓣上的纹理就完成啦！

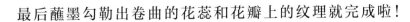

2.12 百合花

本案例绘制的是一株白色的百合花，百合花的花头较大，花蕊较长，盛开时十分大气、优雅，散发出阵阵香气。

❋ 所用颜色 ❋

花青　藤黄　墨　赭石

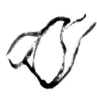

翻折的花瓣。

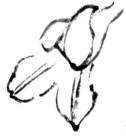

百合的花瓣有平铺的也有卷曲的。

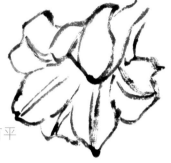

1 　首先勾勒出百合花的花头，百合花的花头下面是筒状结构，花瓣细长，中间有一条中线。

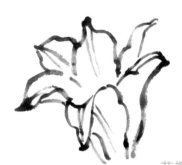

花瓣呈漏斗形。

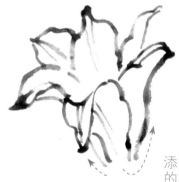

根据构图添画不同形态的花头。

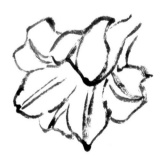

2 　继续添加不同朝向的花头和花苞。

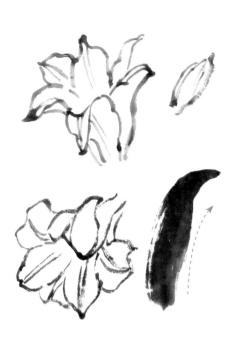

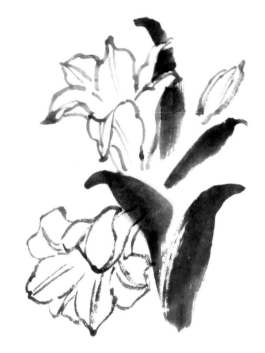

3 调和花青和藤黄绘制叶片，叶片呈细长状和花头相伴而生。

4 继续添画叶片，叶片有大有小，绘制时注意和花头的穿插关系。

百合花整体的花枝都较长，绘制时要注意其特征，短了就失去韵味了。

5 继续用调和的藤黄加花青，添画花茎连接花头和叶子，绘制花茎时注意中锋用笔。

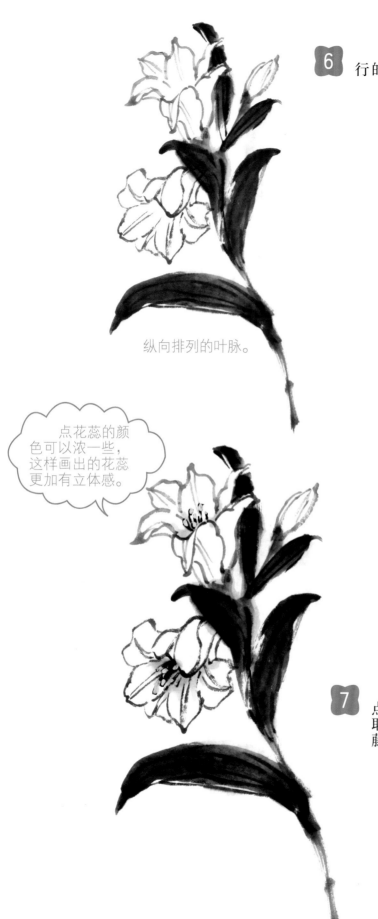

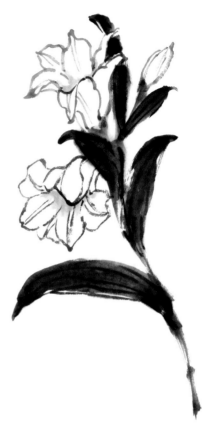

6 蘸墨描绘花叶上平行的纹理。

纵向排列的叶脉。

点花蕊的颜色可以浓一些，这样画出的花蕊更加有立体感。

7 加水调和藤黄和少许赭石点染中间花心的颜色。然后蘸取浓墨勾勒中心的蕊丝。并用藤黄点出花蕊。

2.13 紫藤花

紫藤花呈一串一串的形态生长，颜色从上到下渐变而成，瘦长的荚果迎风摇曳，自古以来文人都爱以此为题材作画。

✹ 所用颜色 ✹

 花青　 曙红　藤黄　 墨

紫藤花多为淡紫色。

侧锋一笔点出一片花瓣。

紫藤花花头展开后像蝴蝶的羽翼。

1 首先调和花青和曙红，调出紫色。然后从上往下绘制花瓣。顶部的花瓣要大一些，呈蝶状。

2 将上层花瓣补充完整，前层颜色深，后层花瓣颜色较浅。顺势绘制下面细碎的花瓣。

整串紫藤花呈锥形。

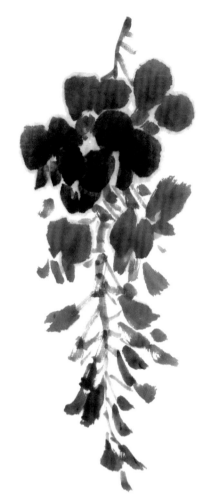

3 调藤黄点画出紫藤花的花蕊。

4 调和花青和藤黄绘制连接花朵的藤蔓和枝干，然后笔尖蘸取浓墨点画出花托。

下半部分的花头基本为花苞，大小朝向各不相同。

微信扫码

◎ 同步视频教学
◎ 国画技法课程
◎ 传世名画欣赏
◎ 绘画作品分享

2.14 玫瑰花

玫瑰花花瓣层层包裹，颜色鲜艳饱和，传达出浓浓的爱意。绘制时要注意玫瑰花颜色以及带刺的特征。

✳ **所用颜色** ✳

花青　曙红　藤黄　墨　钛白

花卉绘制步骤

 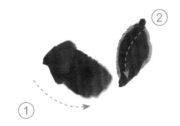 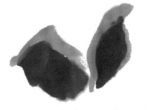

花瓣外层深内层浅。

1 蘸取曙红，中锋用笔绘制花瓣。调和曙红和钛白，绘制花瓣内侧较浅的颜色。

玫瑰花的花瓣层次丰富，中央的花瓣包裹紧密，层次分明。

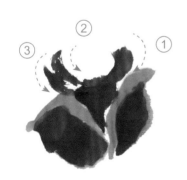

呈包裹状。

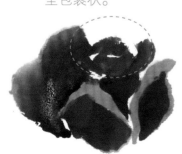

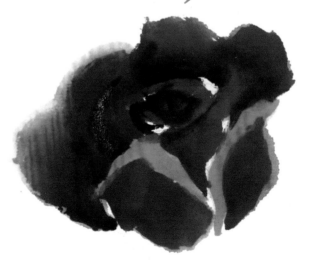

2 继续蘸取曙红绘制花瓣，外层花瓣边缘自然晕染。然后蘸曙红加少许花青绘制深色部分，给花瓣分出层次。

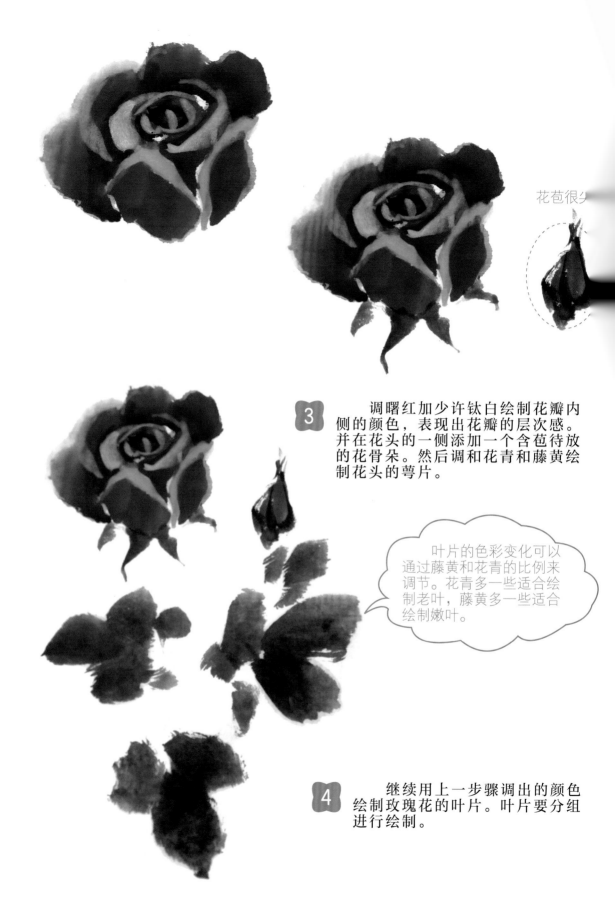

花苞很乡

3 调曙红加少许钛白绘制花瓣内侧的颜色，表现出花瓣的层次感。并在花头的一侧添加一个含苞待放的花骨朵。然后调和花青和藤黄绘制花头的萼片。

叶片的色彩变化可以通过藤黄和花青的比例来调节。花青多一些适合绘制老叶，藤黄多一些适合绘制嫩叶。

4 继续用上一步骤调出的颜色绘制玫瑰花的叶片。叶片要分组进行绘制。

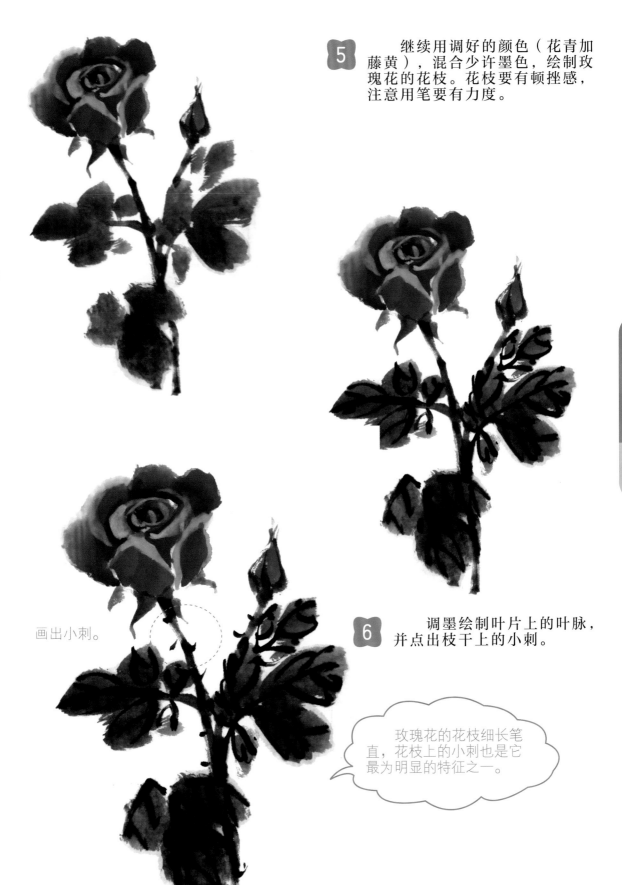

5 继续用调好的颜色（花青加藤黄），混合少许墨色，绘制玫瑰花的花枝。花枝要有顿挫感，注意用笔要有力度。

画出小刺。

6 调墨绘制叶片上的叶脉，并点出枝干上的小刺。

玫瑰花的花枝细长笔直，花枝上的小刺也是它最为明显的特征之一。

2.15 鸢尾花

鸢尾花花瓣轻薄，紫色的花略显神秘，直挺的叶片又不乏傲骨。绘制时要注意花瓣色调的浓淡变化。

✳ **所用颜色** ✳

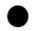 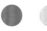

花青　曙红　藤黄　墨　钛白

花卉绘制步骤

留出花脉的位置。

远处的花瓣小。

1 调和花青和曙红，绘制鸢尾花颜色较深的前层花瓣，花瓣中心线留白。

2 继续添加花瓣，注意稍远一点的花瓣因为透视的关系，形状有明显的变化。

鸢尾花由六个花瓣组成，花头的外形就像翩翩起舞的蝴蝶。

外层三瓣较大。

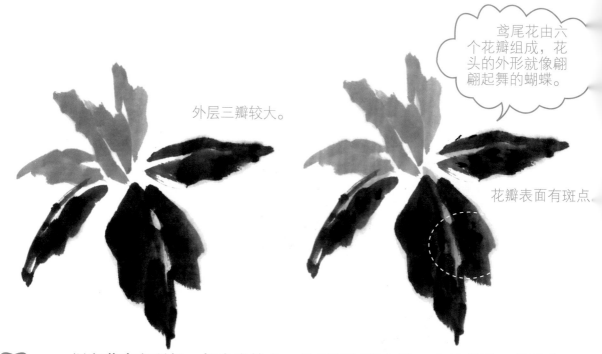

花瓣表面有斑点。

3 调和花青和曙红，加少许钛白，绘制后面颜色浅一点的花瓣，花瓣中心线依然留白。蘸取藤黄填充花瓣中间的花脉，并用墨点画出深色花瓣上的纹理。

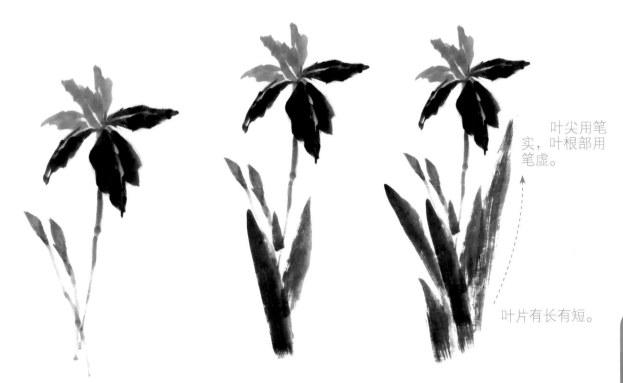

叶尖用笔实，叶根部用笔虚。

叶片有长有短。

4 用上一步骤中浅色花瓣的颜色点画两个花苞，并调和花青和藤黄绘制花枝和叶片。叶片呈扁状，似剑形。

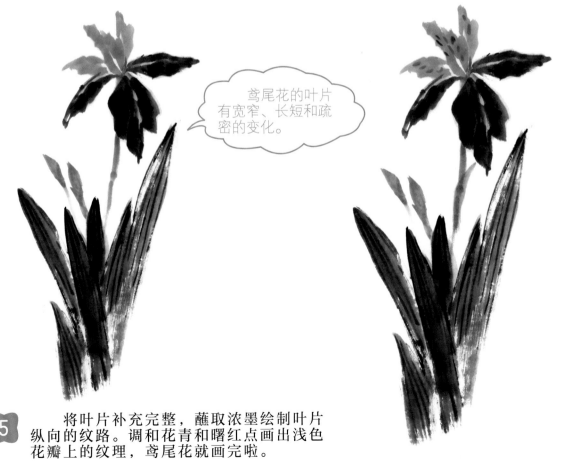

鸢尾花的叶片有宽窄、长短和疏密的变化。

5 将叶片补充完整，蘸取浓墨绘制叶片纵向的纹路。调和花青和曙红点画出浅色花瓣上的纹理，鸢尾花就画完啦。

2.16 兰花与蝴蝶

　　兰花叶子细长、姿态优美，花形也十分有特色，本案例将蝴蝶与兰花结合在一起，一动一静，韵味十足。

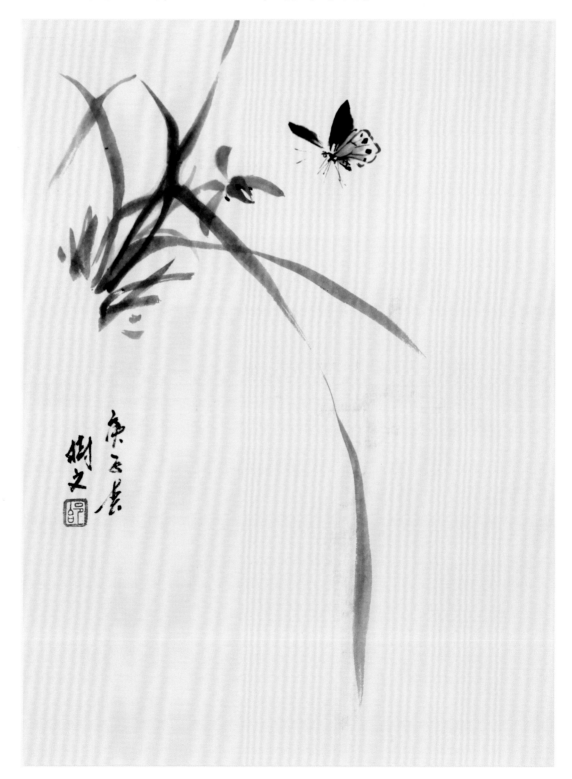

❋ 所用颜色 ❋

花青　曙红　藤黄　赭石　三绿

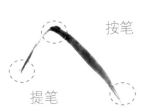

按笔

提笔

提笔　提笔

行笔过程中
要有提按变化。

按笔

1 首先调和花青和藤黄，绘制细长的兰花叶片，注意叶片的转折变化。

兰花中心由两片对称的小花瓣和周围三片大花瓣组成。

叶片长短不一。

2 将叶片补充完整，根部添加一些短叶。然后加水调和曙红和赭石绘制兰花的花头。

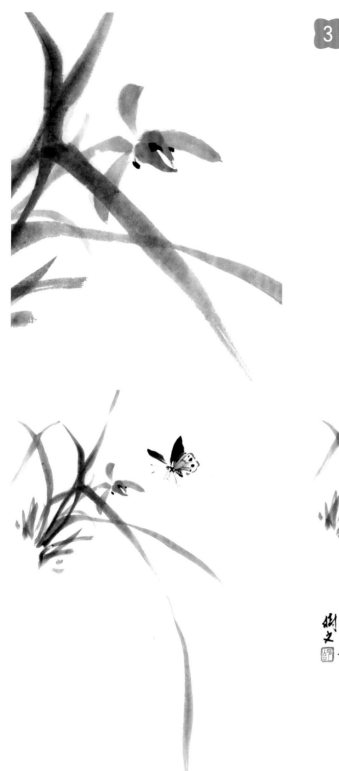

3 蘸取浓墨点画花蕊，完成兰花的绘制。然后勾勒蝴蝶的外形和花纹，并用藤黄加赭石给蝴蝶翅膀和腹部上色，用三绿给眼睛上色。

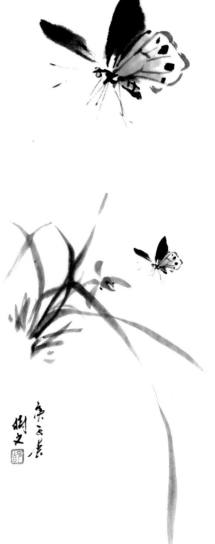

4 画好蝴蝶之后，在画面中题字、钤印，一幅完整的作品就画好了。

2.17 盆中的水仙

　　水仙花洁白、清雅，多养于盆中，本案例通过巧妙的构图绘制了一幅水仙花画面。

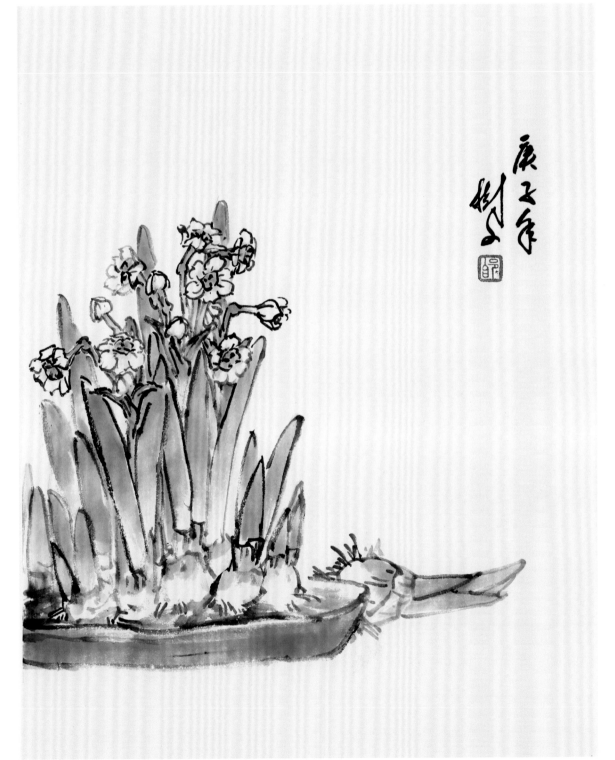

❋ 所用颜色 ❋ 花青 藤黄 墨 赭石

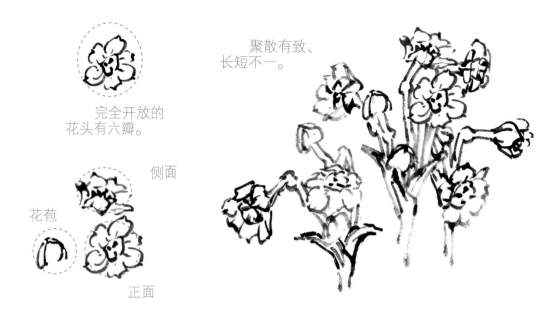

完全开放的
花头有六瓣。

聚散有致、
长短不一。

侧面

花苞

正面

1 调墨勾勒水仙花的花头、花瓣和花茎，注意水仙花的朝向、大小、根茎的长短要有所变化。

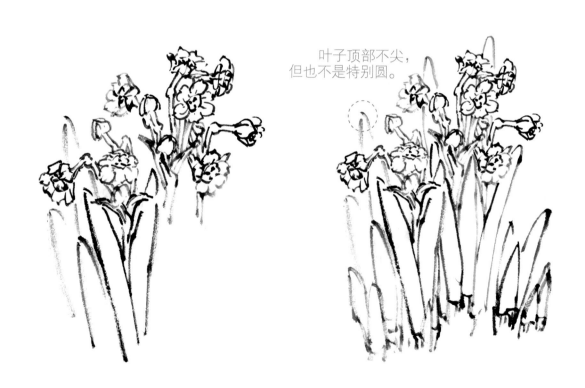

叶子顶部不尖，
但也不是特别圆。

2 接着绘制直挺、茂密的花叶。水仙的叶子呈扁平的带状，没有叶柄，勾勒叶子的轮廓要注意叶子整体的动态协调统一。

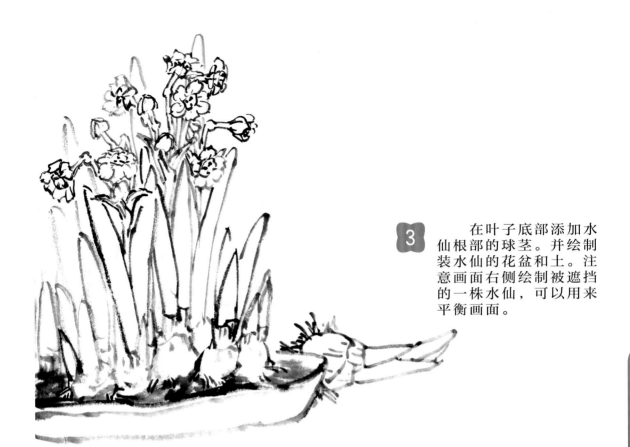

3 在叶子底部添加水仙根部的球茎。并绘制装水仙的花盆和土。注意画面右侧绘制被遮挡的一株水仙，可以用来平衡画面。

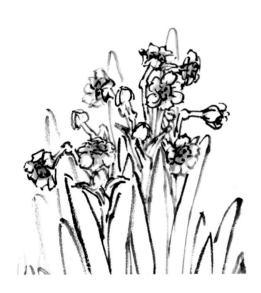

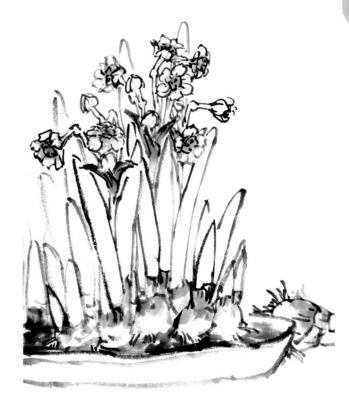

4 调和藤黄加少许赭石点画花蕊的颜色。并调淡赭石和墨给水仙的萼片以及球茎的顶部上色。

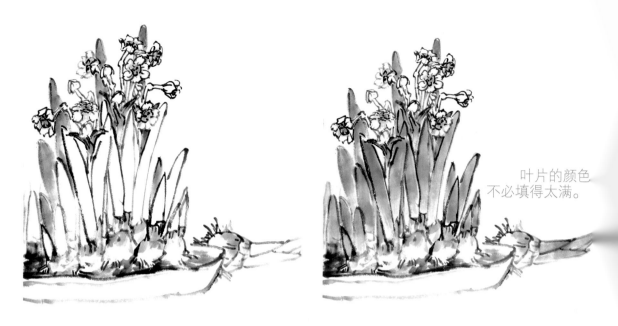

叶片的颜色
不必填得太满。

5 调和花青和藤黄先给水仙后侧的叶片上色，前侧的叶片可以藤黄多一些，叶片颜色要有冷暖变化。

这幅画面的构图很独特，右侧留白比较多。并把题字安排在右上方，使整个画面更加协调。

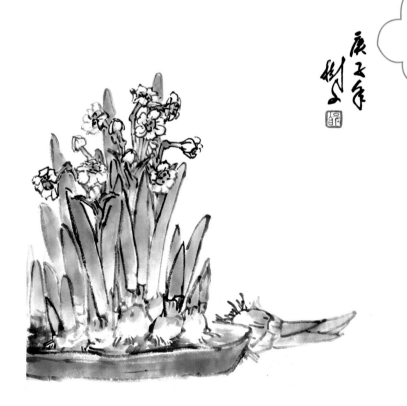

6 调花青给花盆染色，然后题字、钤印，一幅完整的作品就画好了。

2.18 鸡冠花与麻雀

鸡冠花颜色艳丽、姿态挺拔，而麻雀常点缀在国画植物中，生动活泼。本案例将两者结合在一起，别有一番乐趣。

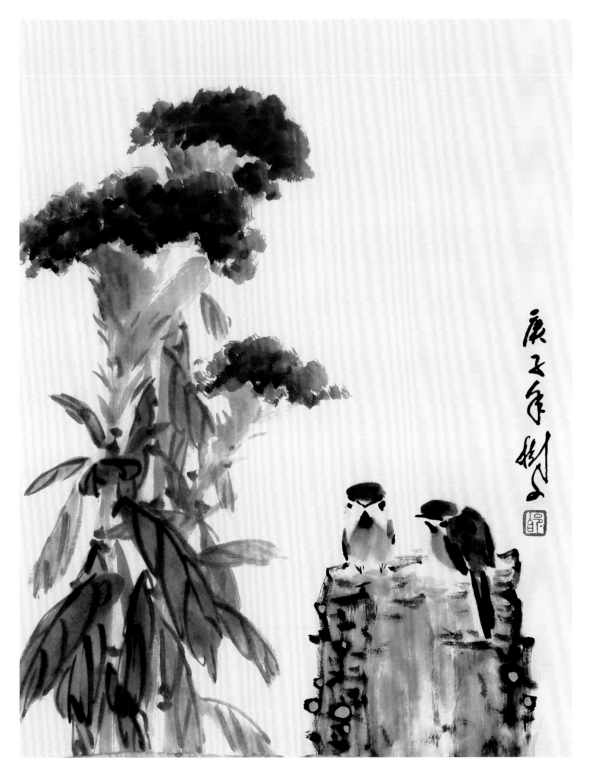

花青　曙红　藤黄　墨　赭石　三绿

点画花头的
纹理并突出花头
的体积关系。

1 　　加水调和曙红点画鸡冠花花头的外形。然后曙红加少许花青点画花头的暗面和空隙处。

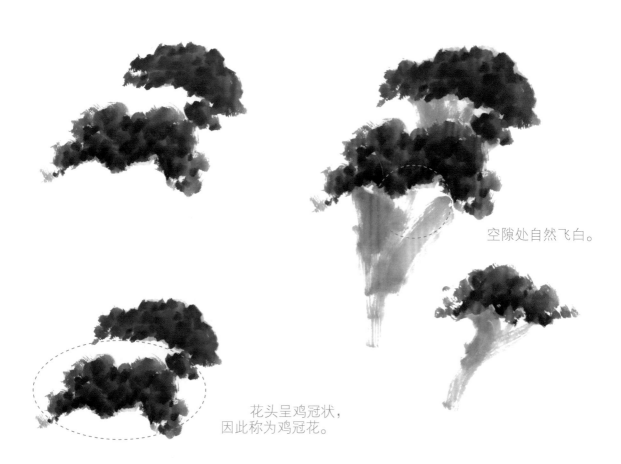

空隙处自然飞白。

花头呈鸡冠状，
因此称为鸡冠花。

2 　　按照步骤1的方法继续添画大小不一的花头。加水调和曙红画出花托部分。

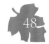

根部叶片小而偏红。

靠近花的叶片较小，越靠近花的叶子越红，越往下叶片越大、越绿。

3 调和花青和藤黄绘制鸡冠花的叶片，根部的叶片可以在绿色的基础上加少许曙红。画好之后蘸取曙红绘制鸡冠花上的花刺。

绘制一幅作品前要先构思好整个画面的构图关系，这幅作品中鸡冠花位置在左侧，右侧大面积留白便于后面绘制配景。

画面右侧留白。

4 调和赭石和少量曙红绘制花茎，并将叶片补充完整。

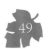

绘制叶脉要顺着叶片的生长结构。

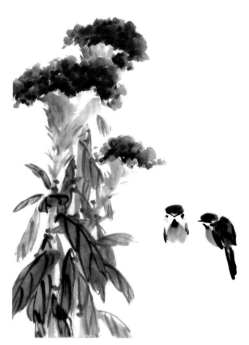

5 继续用上一步调出的颜色勾勒出叶脉。

6 鸡冠花画好之后，在画面右侧留白的部分绘制两只不同形态的麻雀。调和赭石和墨绘制麻雀羽毛，直接蘸墨勾勒麻雀眼睛、嘴和身体。

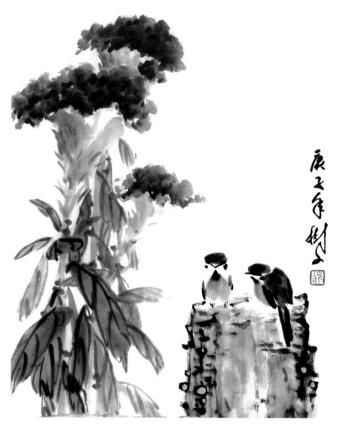

7 调墨勾勒假山的轮廓和纹理，注意假山和麻雀的衔接。加水调和赭石和花青晕染假山。最后在假山上点画少量三绿点缀。画好之后题字、钤印。

2.19 荷花与蜻蜓

　　荷花亭亭玉立，在画面中楚楚动人、清新淡雅。通过花与叶的组合安排，凸显出层次变化。

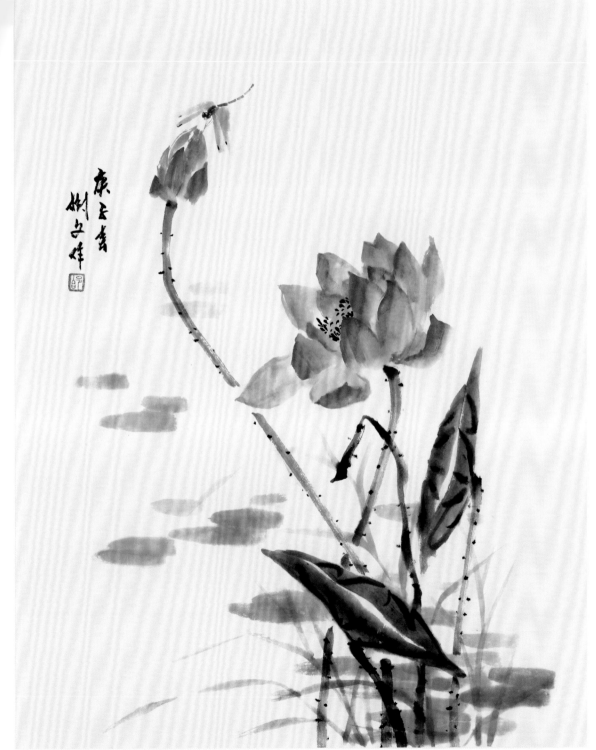

 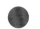

花青　曙红　藤黄　墨　钛白

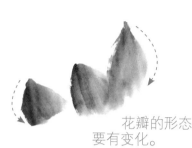

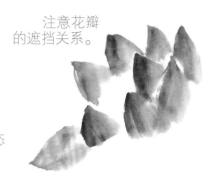

注意花瓣的遮挡关系。

笔尖蘸曙红和钛白一笔点出花瓣。

花瓣的形态要有变化。

1 调曙红加少许钛白侧锋用笔点画花瓣，根据花头的开放程度安排花瓣的大小和疏密。记得留出花心的位置。

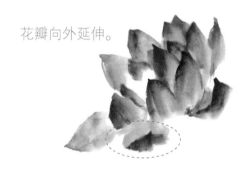

花瓣向外延伸。

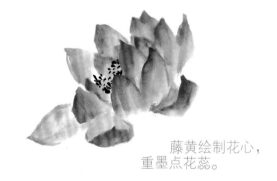

藤黄绘制花心，重墨点花蕊。

2 继续补充内侧和外侧花瓣，注意花形的把握，尤其是近处花瓣的透视关系。接着调和藤黄和墨绘制花蕊，完成整个花头的绘制。

添加花苞。

把握好荷花各个时期的不同形态对于我们绘制完整的荷花作品有很大的帮助。

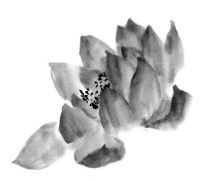

3 在完整花头的一侧绘制一个荷花的花苞，花苞的所有花瓣都是向中间聚拢的。绘制时还要注意两个花头的呼应。

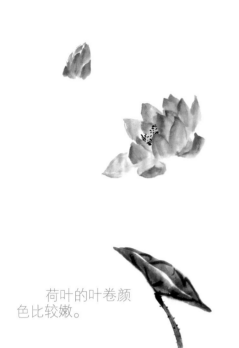

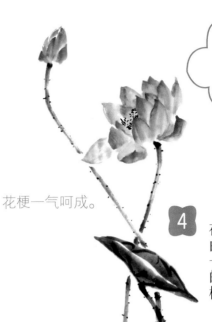

荷花的梗决定了画面的布局和层次，梗和花头的衔接要流畅自然。

花梗一气呵成。

荷叶的叶卷颜色比较嫩。

4 调和花青和藤黄在花头的下方绘制卷曲的叶子。并用稍干一点的墨色绘制荷花的梗，注意调整好花梗的走势。

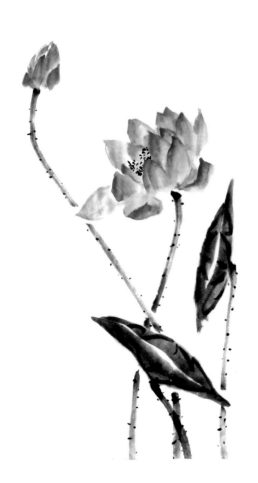

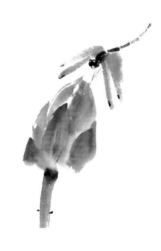

5 在画面的右侧继续添加一片卷叶，注意叶片和花头的布局。画好之后再在花苞上面添加一只落下的蜻蜓，使整个画面更加灵动。

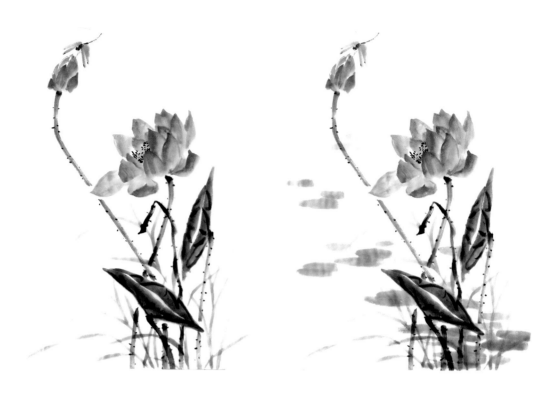

6 　　花青加藤黄调出淡绿色，在画面底部添加一些水草和浮萍，表现出由近到远的空间关系。近处的颜色深，远处的小而浅。

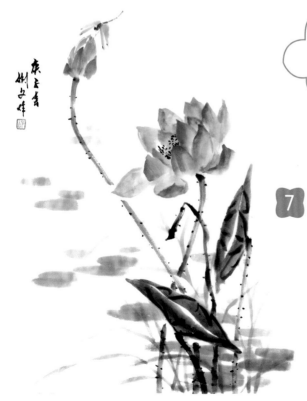

一幅完整的作品不仅要有主体物，还要有合适的配景才能更和谐。

7 　　最后在画面中合适的位置题字和钤印，这幅作品就完成啦！

54

第3章

作品欣赏与实践

一幅花卉作品创作不仅要有主体物，还要注意画面构图、配景，最后再题字、钤印。本章将带大家欣赏完整的花卉作品。

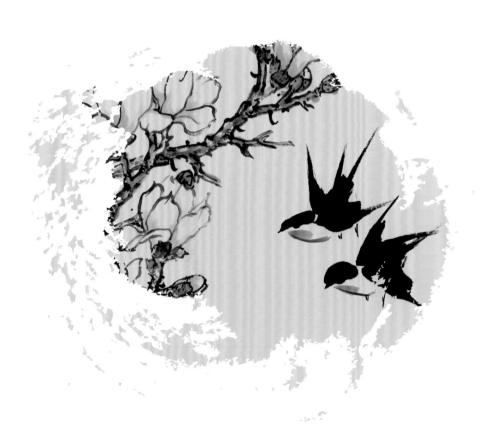

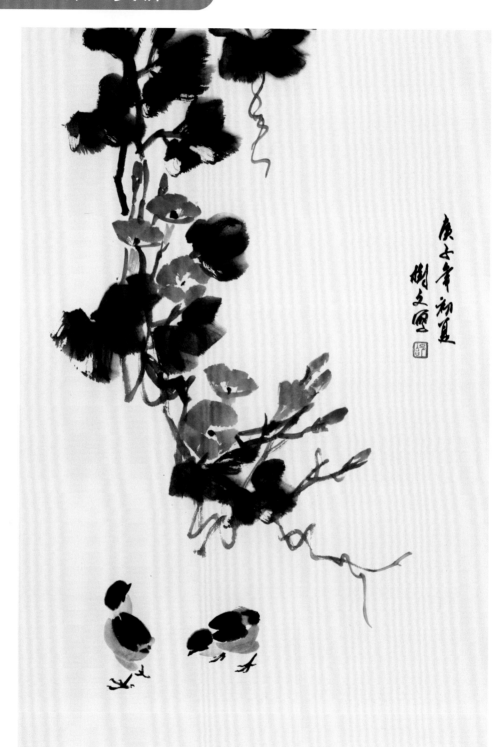

技法点评　　这幅作品绘制的是牵牛花和小鸡，牵牛花常被作为国画绘制对象。画面中墨色的叶子映衬着鲜艳的红色花朵，冷暖对比明显。藤蔓行笔流畅自然，恰到好处，画面下方添画了两只小鸡，增加了画面的情趣。

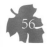

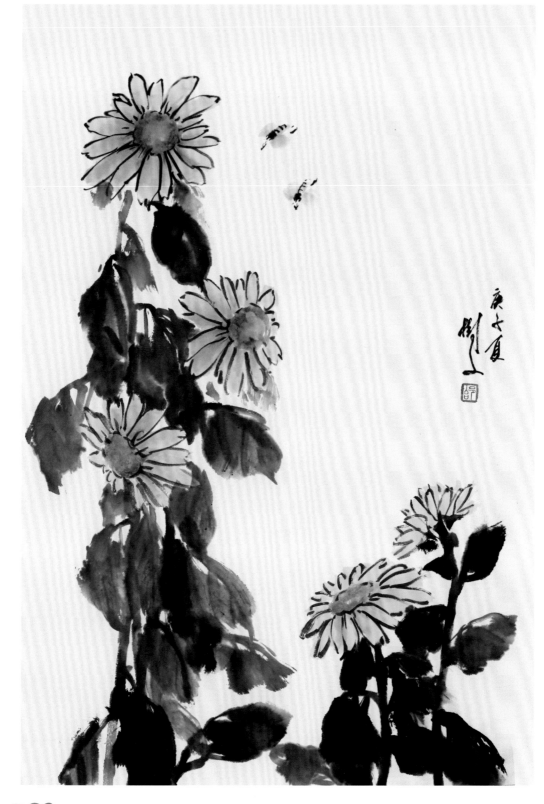

技法点评　　向日葵的花语是信念、高傲、忠诚、爱慕。人们往往通过绘制向日葵来表达对梦想的追求和对生活的热爱。这幅作品中向日葵的分布有高有低，参差错落。两只飞向花头的小蜜蜂也给画面增添了更多趣味。

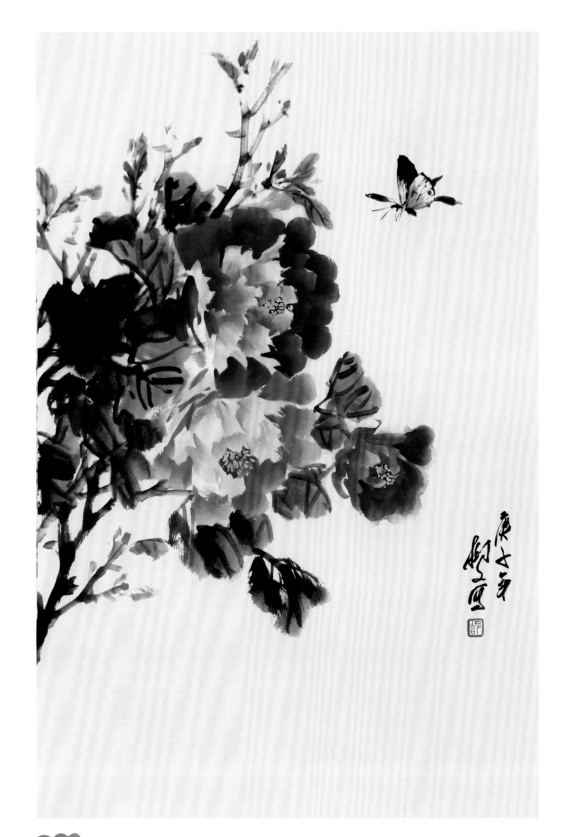

技法点评 这幅作品中绘制的红牡丹花头艳丽，枝干劲健挺拔，叶片浓淡有致，用笔爽快而精致。飞舞的蝴蝶更突显了牡丹的雍容华贵，营造出了和谐大气的意境。

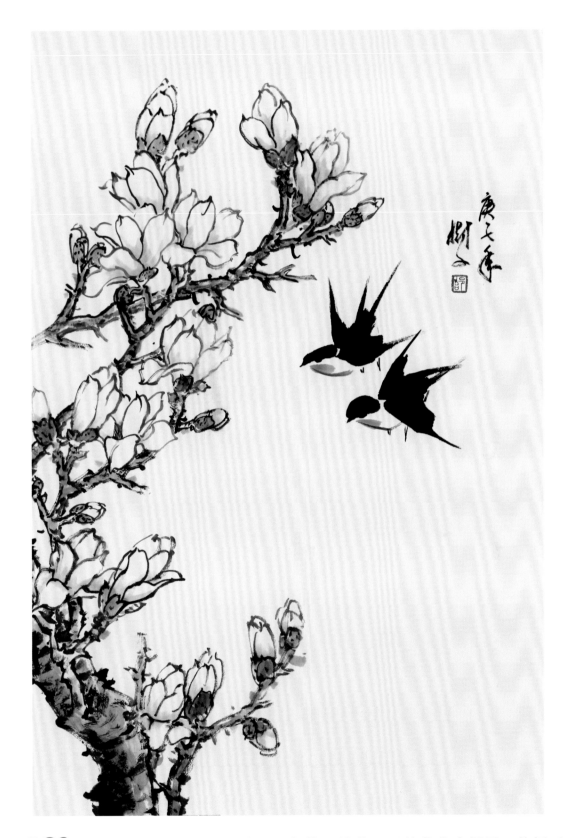

技法点评　　这幅作品绘制的是白色的玉兰花，玉兰花代表报恩，整幅画面为竖构图，花丛间飞来两只燕子，先勾勒枝干和花头的轮廓，再辅以简单的色彩，颇具端庄秀丽的气韵。

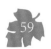

技法点评　　　　鸢尾花是蓝紫色的，典雅轻盈，叶片似剑形。整幅作品由近到远过渡鲜明，近处的颜色浓重鲜艳，远处的稍淡一些，画面空间感极其强烈。

3.2 实践课堂

点评教师：徐凌云

天津市和平区教师发展中心美术教研员。天津市美术家协会会员，天津市书画艺术研究会花鸟画艺术研究院理事。和平区青少年宫美术沙龙艺术顾问。国画师从阮克敏、赵作良、郭永元等先生。绘画作品曾多次入选各类书画作品展，国画作品在天津市核心教育期刊登载。

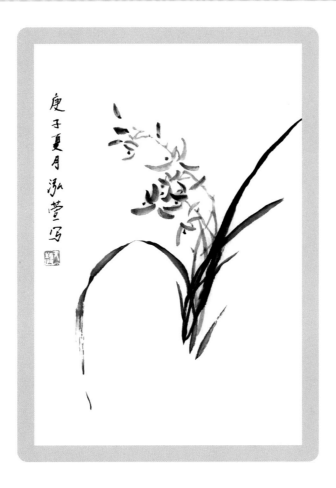

作品欣赏与实践

● 李泓萱　女　天津市实验小学　五年级
2020 年　45cm×68cm
作品名称：《一缕幽兰》

● 　　点评：学习中国传统文化，对于孩子的身心和修养都有很多益处，国画讲究意境、内涵，真、善、美的体现，这些会让孩子们受益终身。此幅作品，初具文人风范，气韵生动、行笔顺畅自如，给人以雅致的美感。

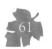

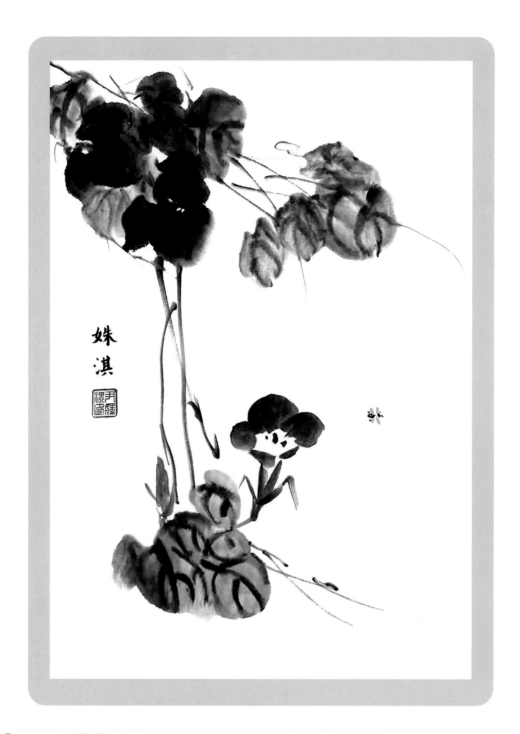

尹姝淇　女　天津市和平区昆明路小学　四年级
2023 年　45cm×68cm
作品名称：《紫艳初开》

点评：学习中国画会影响孩子的一生，让孩子能具备更细致
的观察能力，更清晰的思考能力，更准确的表达能力。小作者通
过对本书内容的学习，对墨色浓、淡、干、湿的处理十分得当，
使作品具有水墨画特有的墨韵之美。

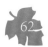

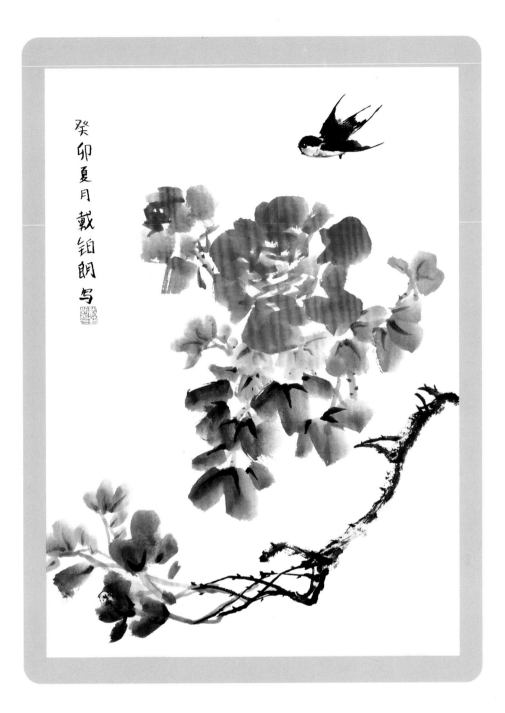

戴铂朗　男　天津市第二南开中学　九年级
2023 年　45cm×68cm
作品名称：《春》

点评：中国画作品不仅呈现物象，更重情感抒发。这幅作品很好地体现了中国画"图必有意，意必吉祥"的美好寓意和情感表达，娇艳的花朵、飞舞的燕子让观者感受到了生活的美好与情趣。

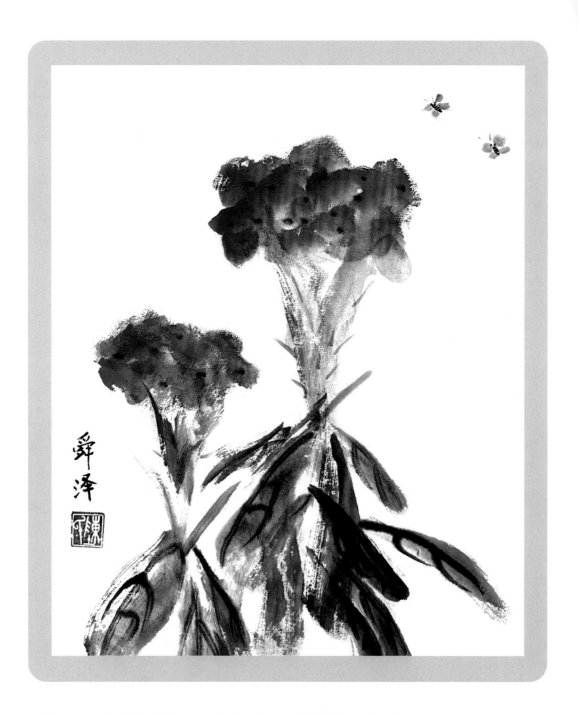

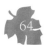

作品欣赏与实践

陈舜泽　男　天津市和平区万全小学　二年级

2023 年　34cm×45cm

作品名称：《艳阳》

点评：中国画与其他画种不同，国画讲究落笔成型，不宜拖泥带水。学习中国画可以锻炼孩子的判断力及眼、手的协调性，培养孩子"大胆细心"的思维能力和心理素质。这幅作品用笔大胆、坚定、干净、利落，透露出一股天真与朴素的美感。